書苑拾遺

錢灃節書答難養生論

王褘 主編

馮威 編

上海辭書出版社

錢灃（一七四〇—一七九五），字東注、約甫，號南園，雲南昆明人。清代名臣、書畫家。乾隆三十六年（一七七一）進士，歷官江南道御史、通政司副使、湖南學政等。有《南園先生遺集》《錢南園書畫集》行世。

錢灃起於底層，成長艱難，科場數次名落，憑堅韌不拔和刻苦學習實現了階層的躍昇。他官雖做得不算大，但是忠於職守，爲政清廉，威震海内，可惜英年早逝，令人扼腕。他也是一位酷愛而踐行顏體的書法家，楷書宛若魯公再世，加之其正直不阿的操守，被譽爲「能以陽剛學魯公，千古一人而已」（李瑞清語），堪稱中國書法史上書人合一的典範。當此之際，錢灃橫空出世，獨以顏爲宗，踐行有成。錢灃學書初從王羲之和歐陽詢入手，中年時見到褚遂良《枯樹賦》，愛不釋手。由此，他上追顏真卿，並以爲「根據地」，楷書主要學習用筆篆隸意味較强的《顏家廟碑》《麻姑仙壇記》，行書主要學習《爭座位帖》《祭姪文稿》等。同時，他也遍臨各家，尤愛米芾，最終鑄成「錢氏顏體」。總體來看，錢灃書法成就最大的當推顏體楷書。由於錢灃的出現，顏體在清代得以中興，十九世紀以來，從顏體走出的大家名家，如清代的何紹基、翁同龢，民國的譚延闓、華世奎，以至現當代的周昭怡等，無不受錢氏顏楷的影響。

關於錢灃顏體楷書的藝術價值，楊守敬在《學書通言》中認爲：「自來學前賢書，未有不變其貌而能成家者，惟有錢南園書顏書如重規叠矩。」此論尤確。錢氏顏楷之所以獲得極大共鳴，主要是因爲以一種更加簡便的筆法强調了顏楷寬博宏大的本質，而且，字號越大，越能體現這種圖像魅力。面對模糊不清的拓本顏碑，錢氏顏楷是一種清晰便利的模倣範本。由此，學書者既可以上溯顏體顏體本身，也可以駐而自用。從這個意義上講，錢灃是顏體楷書的擺渡者。

當然，在書寫技法上，錢氏顏體不是簡單復製，是有所創新的。他的主要貢獻是：將復雜的顏體楷書略作規整，進行微妙的簡化，用筆更光潔、體勢更方正，更容易上手。錢氏顏楷之所以獲得極大共鳴，主要是因爲以一種更加簡便的筆法强調了顏楷寬博宏大的本質，而且，字號越大，越能體現這種圖像魅力。面對模糊不清的拓本顏碑，錢氏顏楷是一種清晰便利的模倣範本。臨創俱佳，誠如李瑞清所言：「南園先生學魯公而能自運……魯公後一人而已」。原因何在？共有的高尚人品是錢灃直接顏真卿的内因，所謂『書如其人』是也。

錢灃楷書字帖在二十世紀上半葉極爲暢銷。爲方便令人重新認知錢灃楷書的藝術價值，我們從中選擇了一册大楷代表作品——譚澤闓舊藏、震亞書局在民國元年（一九一二）出版的《南園先生大楷册》。此册字體爲標準的錢氏顏楷，内容爲三國魏嵇康針對向秀《難養生論》而作的《答難養生論》節選，名篇名筆，學者可寶。爲體例故，重新製版，尚希周知。

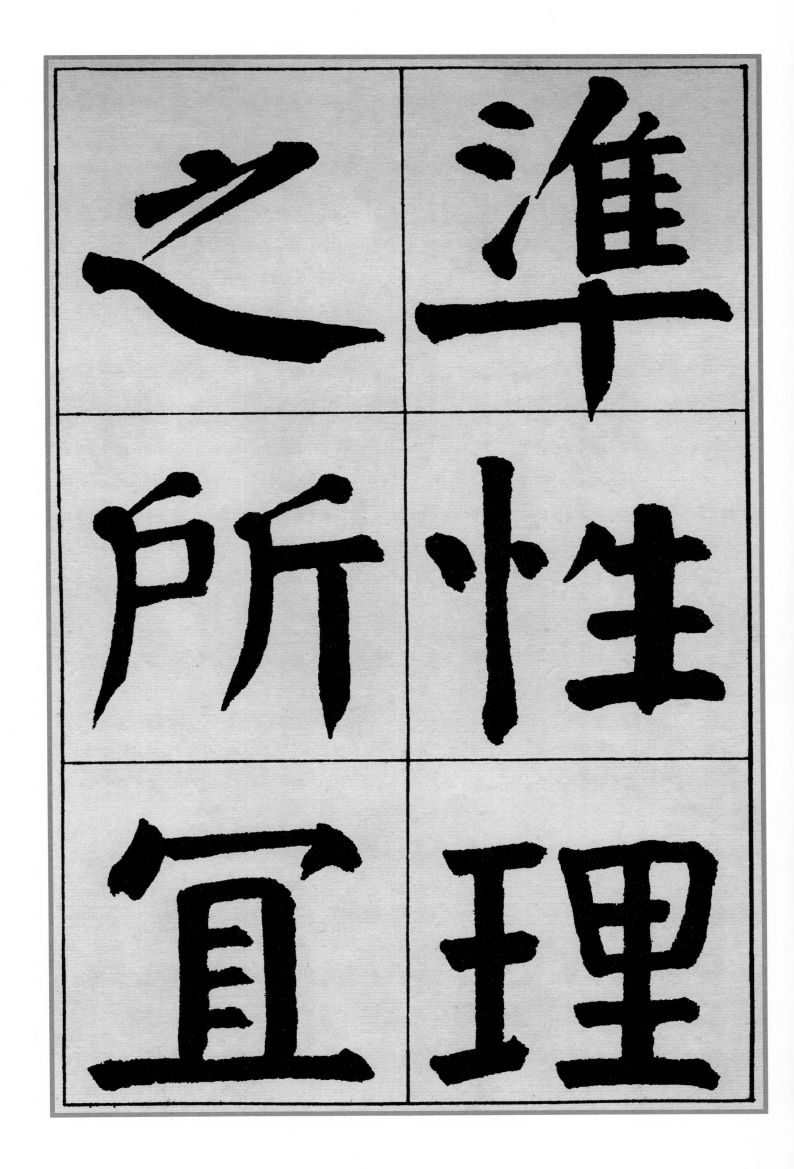

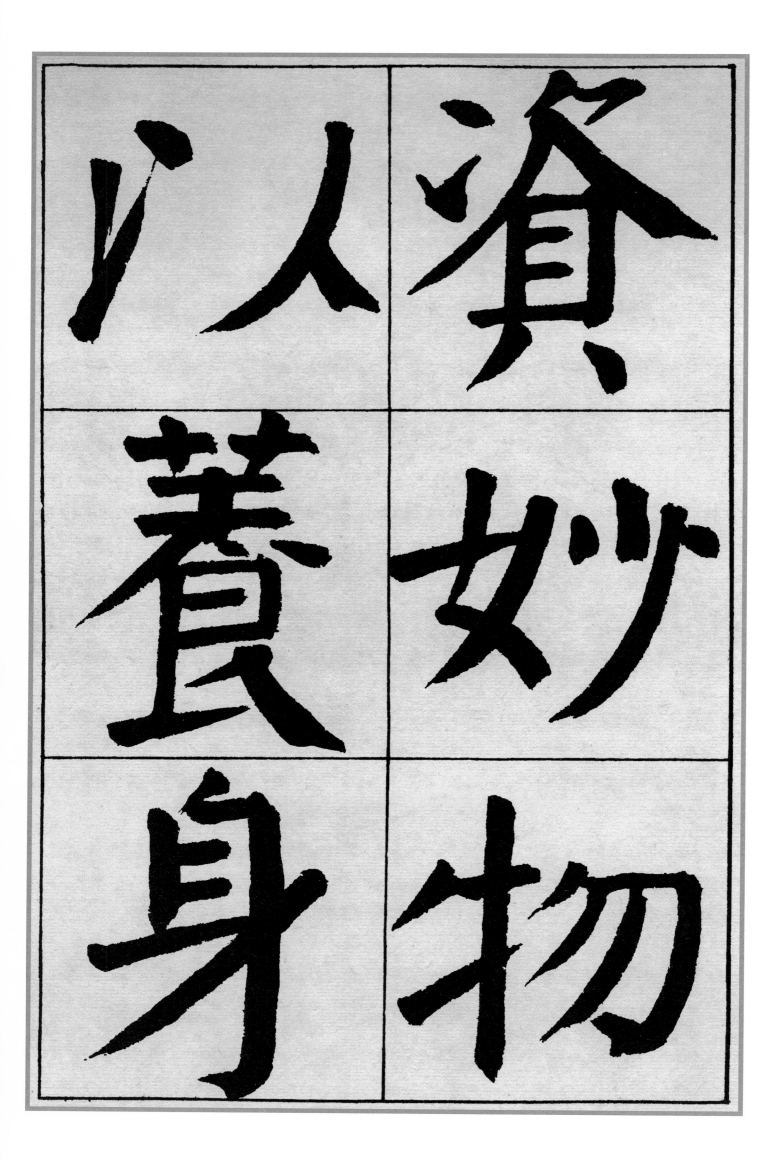

植元

於　　根

初　　元

九　　根

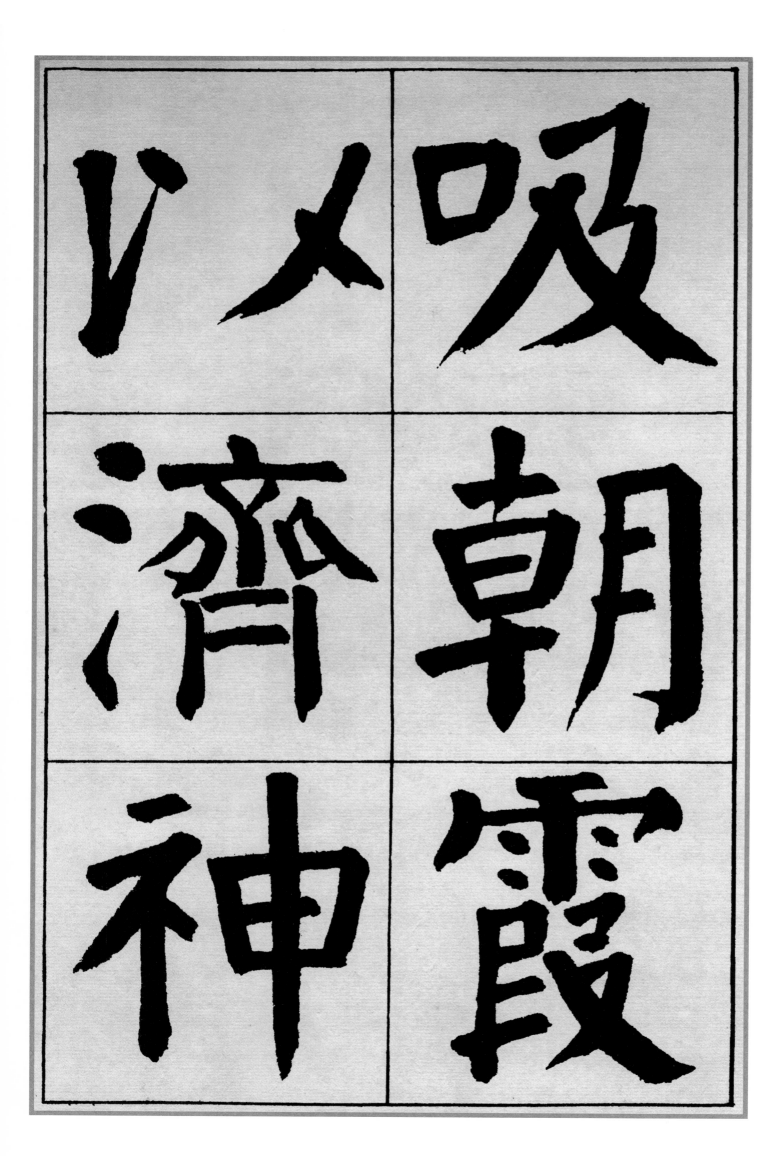

今若以

肴酒爲

聞　壽

高　則

陽　未

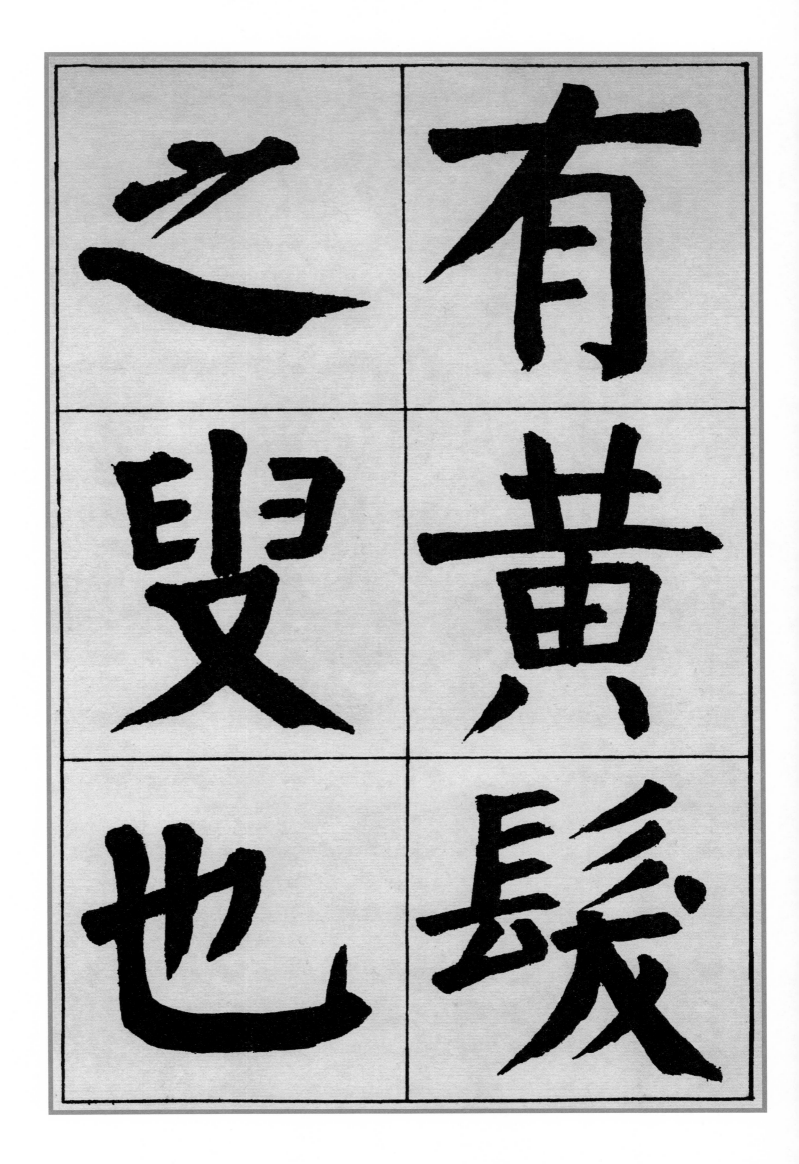

性若
爲以
賢充

則未聞鼎食有

則

未

聞

鼎

食

有

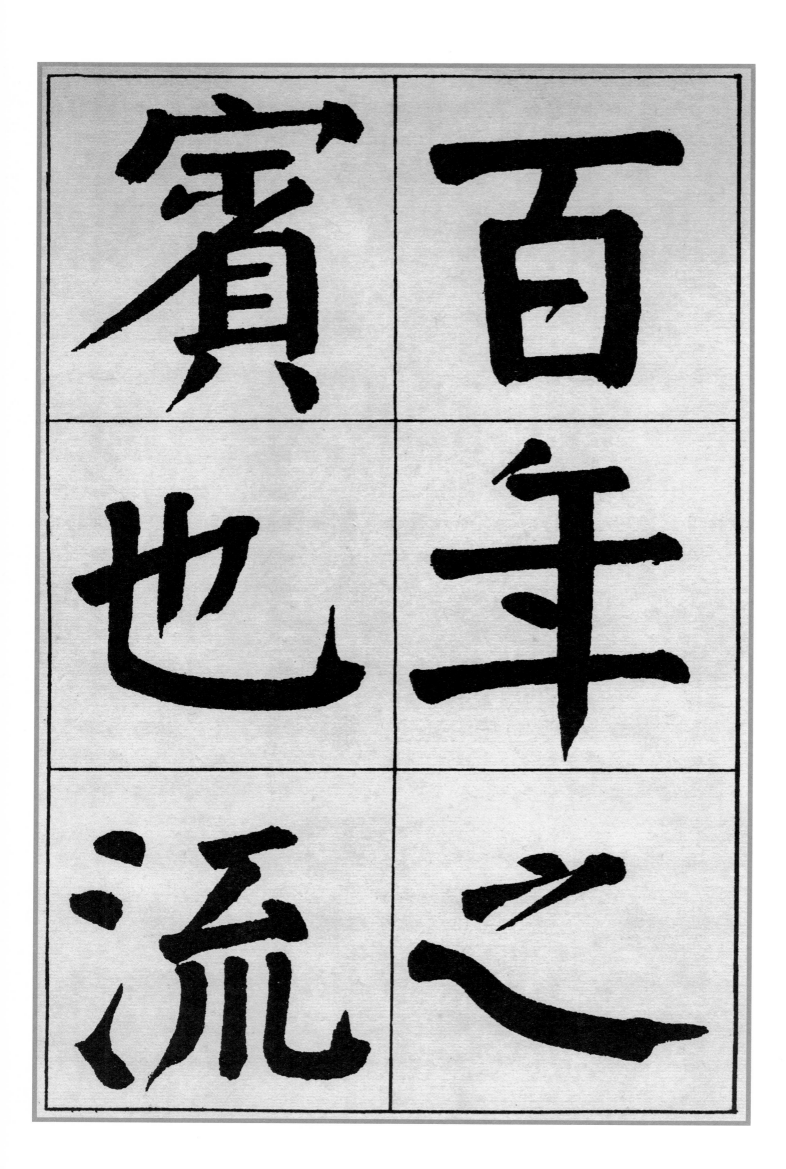

百年之賓也。（……）流

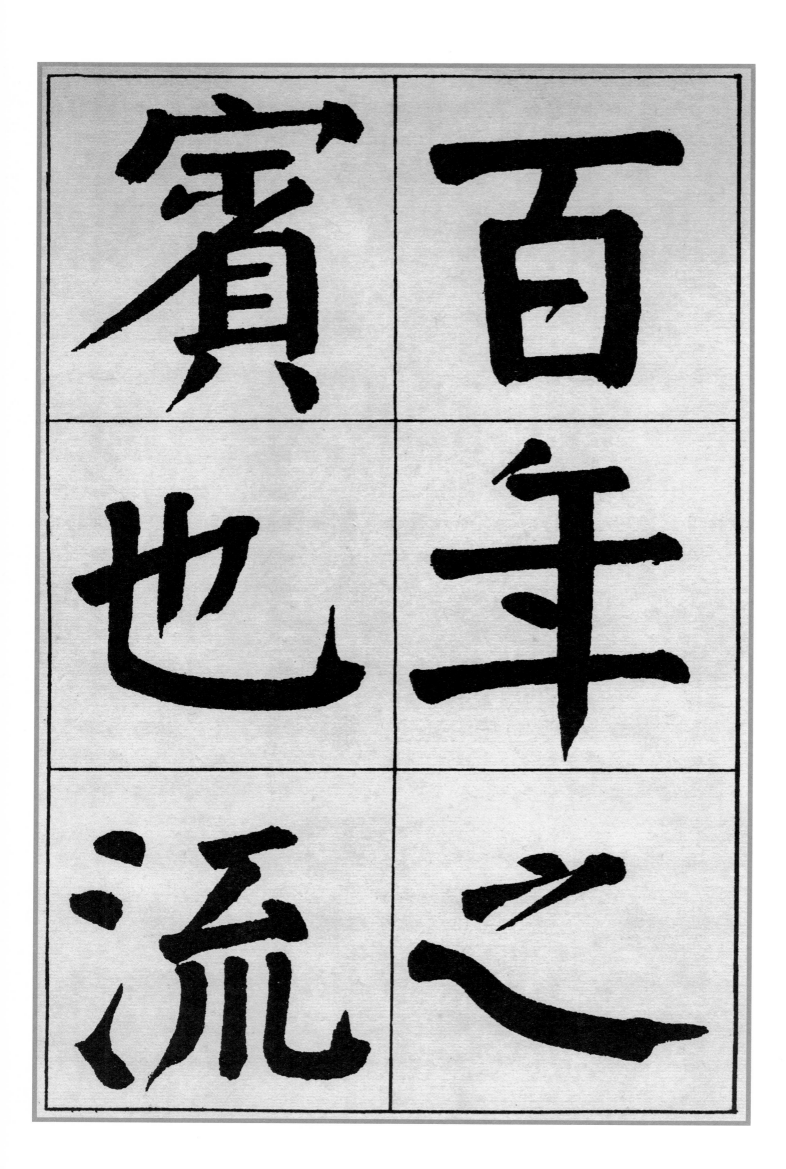

百年之賓也。（……）流

瓊　泉

蘂　白

玉　醴

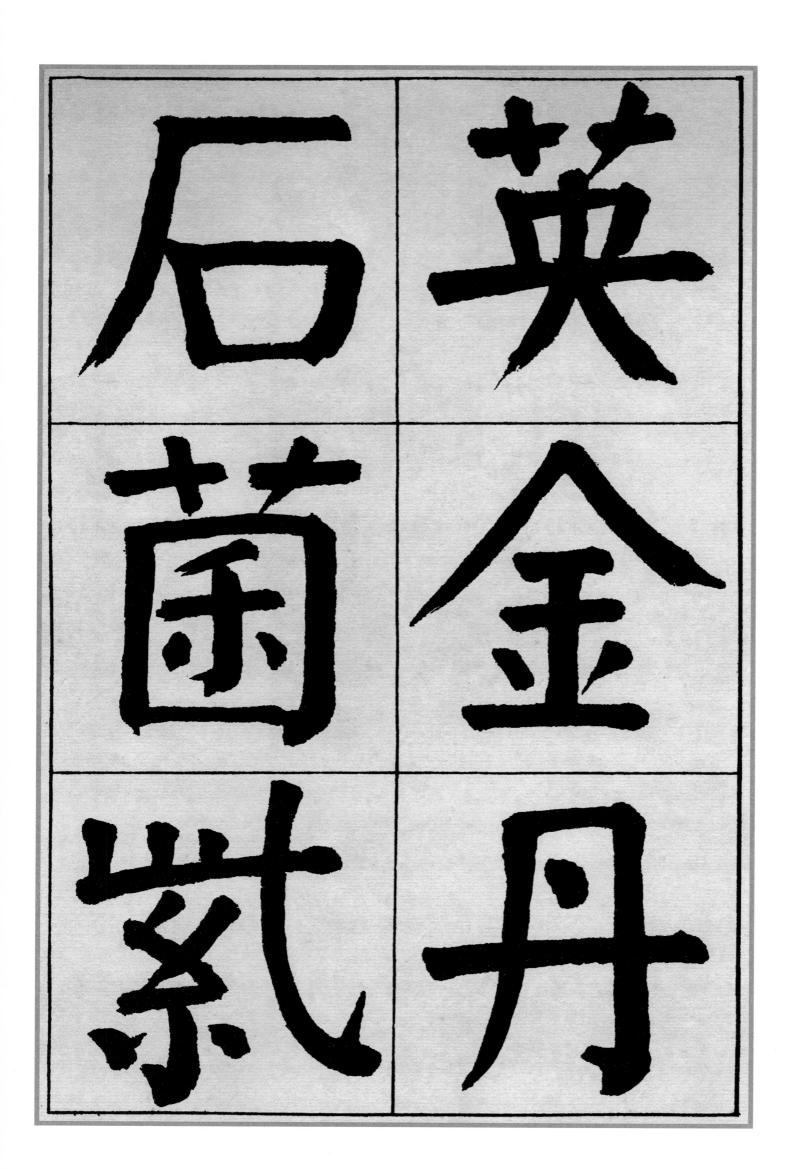

芝黃精

皆眾靈

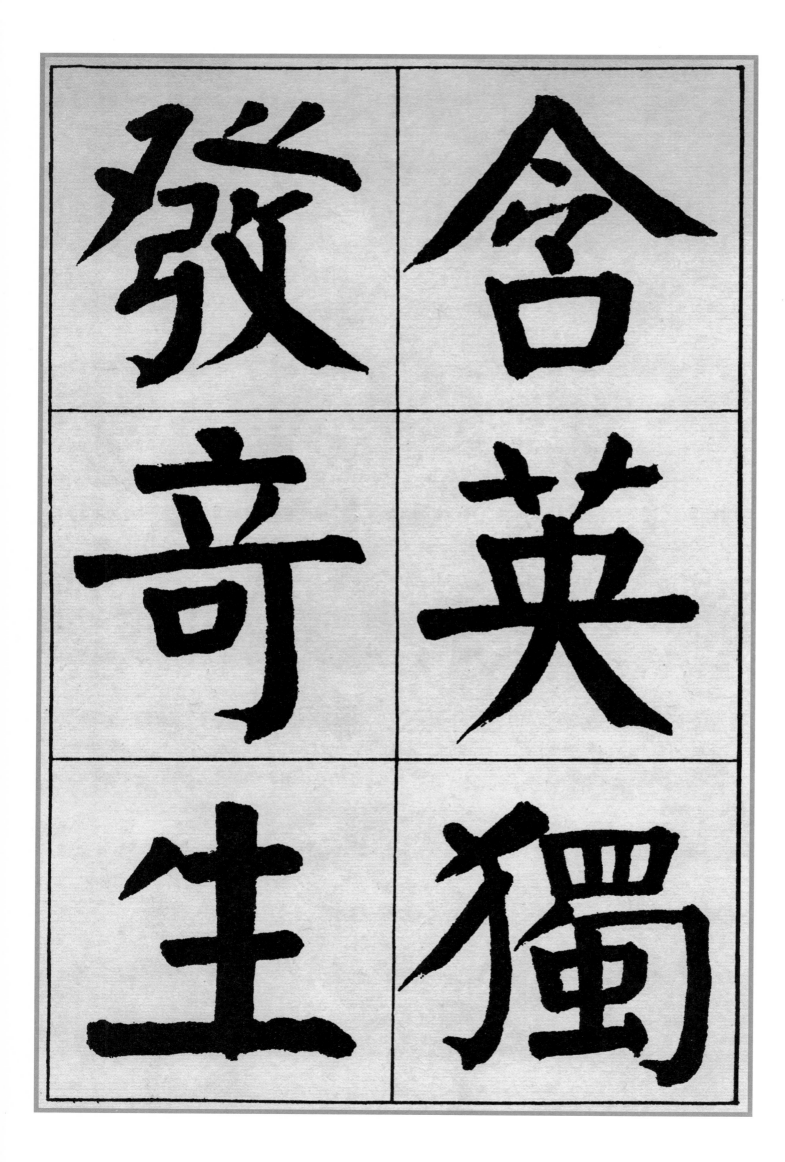

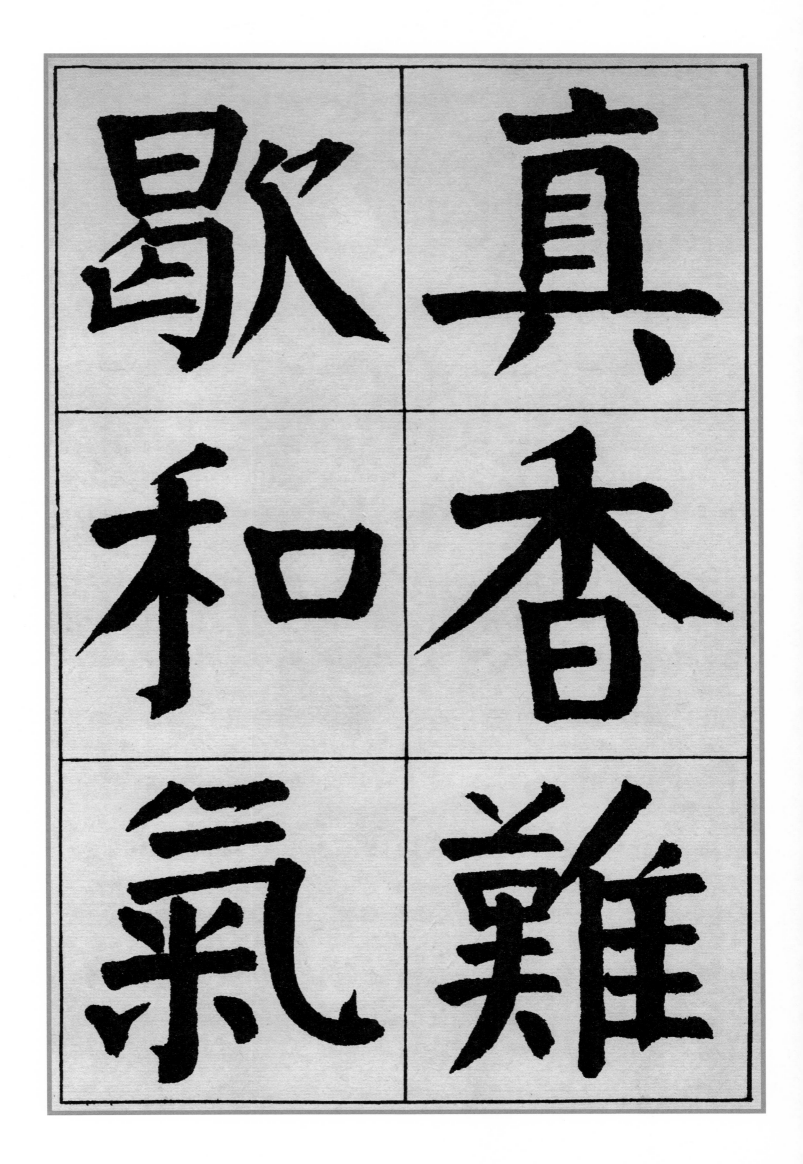

真香難歇，和氣

充盈。澡雪五藏，

充　盈　澡

雪　五　藏

16

明	疏
吮	徹
之	開

又 者

練 體

骸 輕

易

氣

染

骨

柔

筋

滌垢澤穢

穢滌

志垢

淺澤

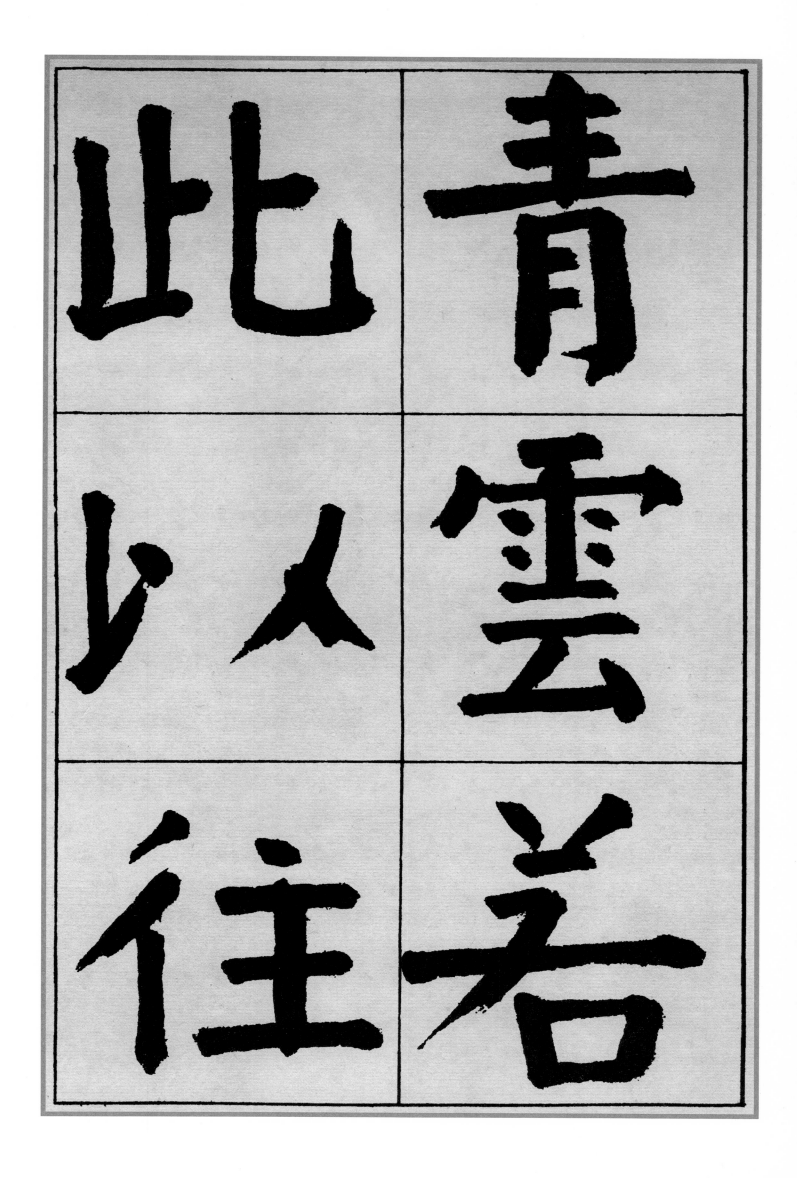

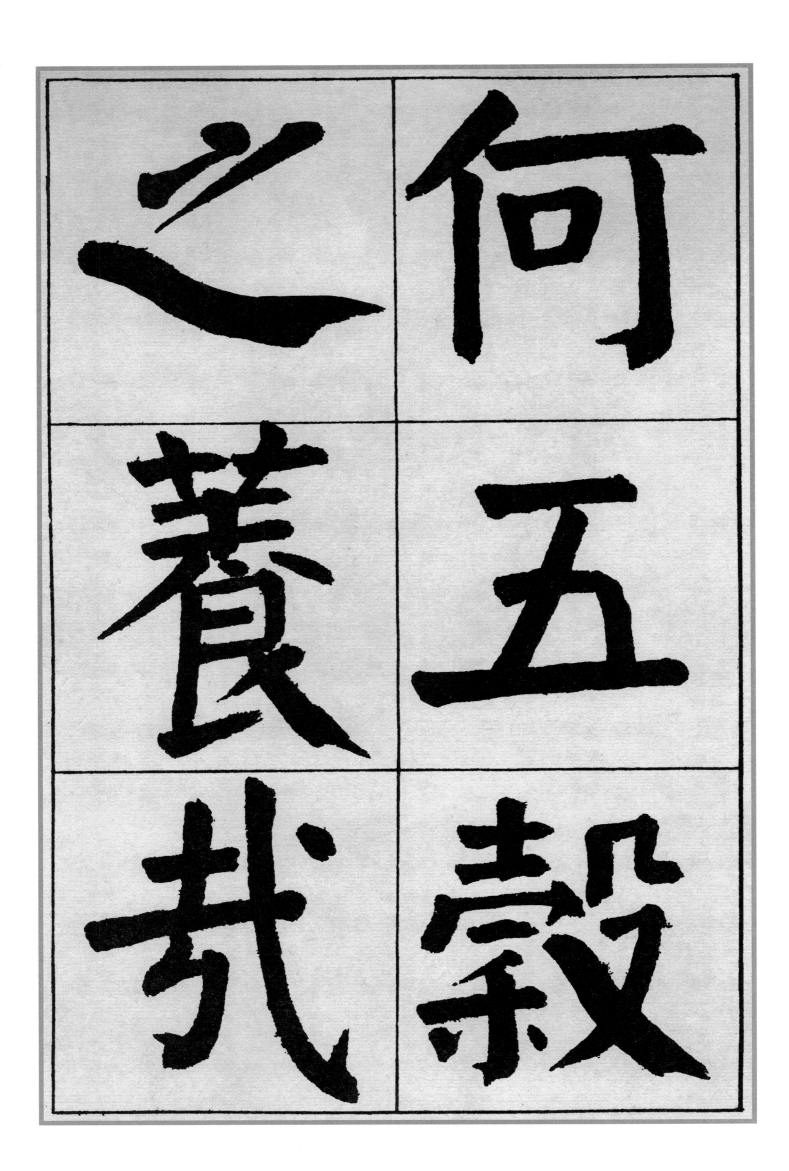

且
蜈
蛉
有
子
果

贏蝕

性

負

之

之

之

變

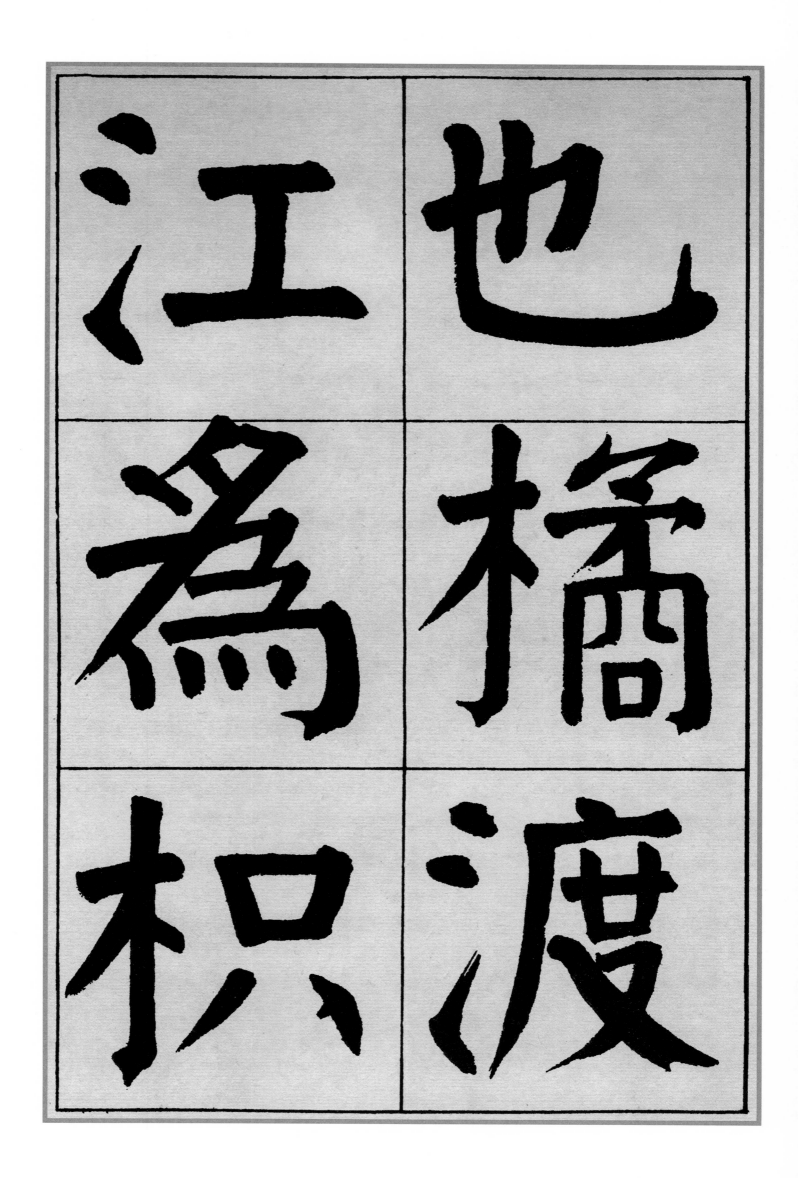

也。橘渡江爲枳，

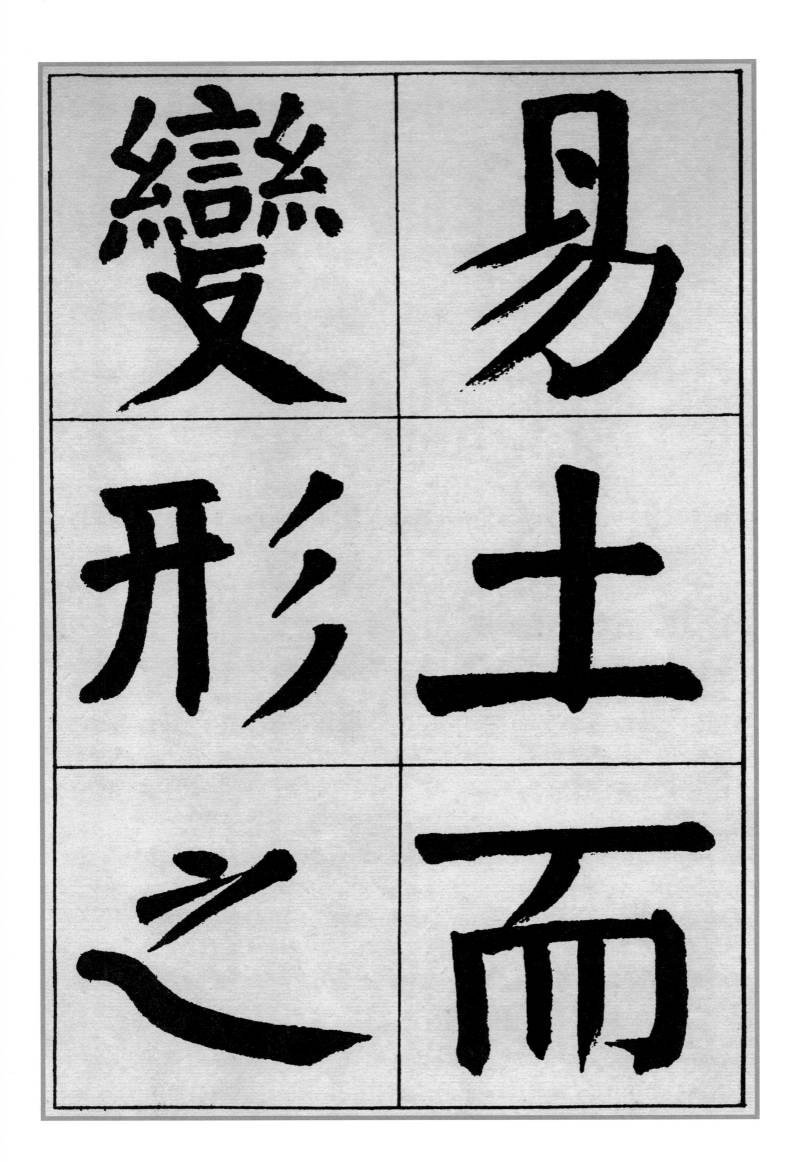

異也

所

食

所

納

之

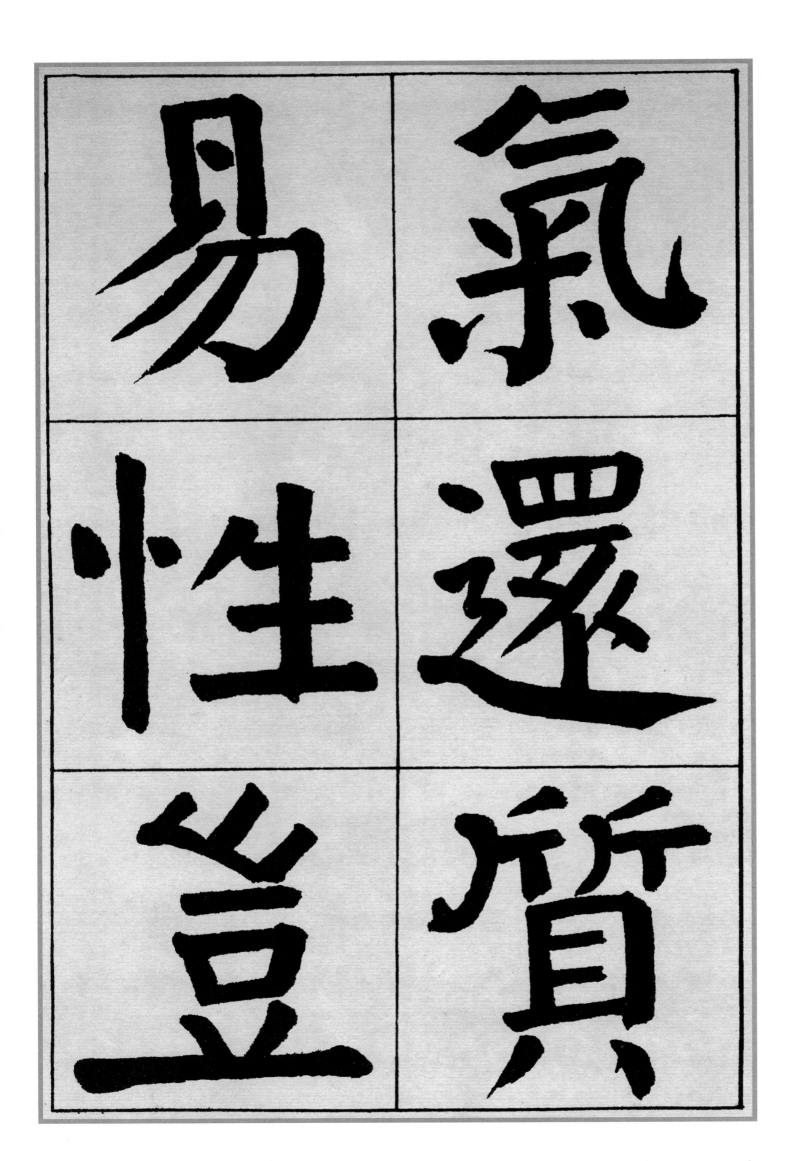

氣

還

質

易

性

豈

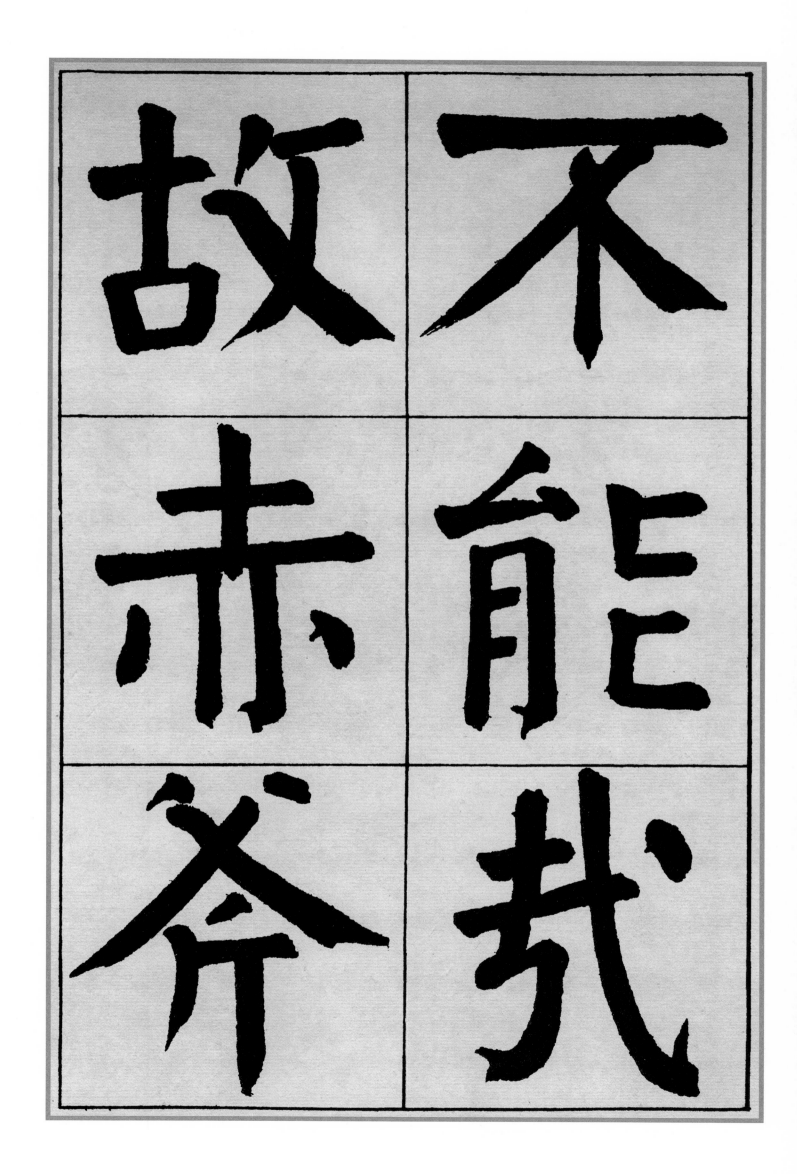

以
練
實

蟠
髮

涓

精 子

久 以

延 术

松 偓

實 佺

方 以

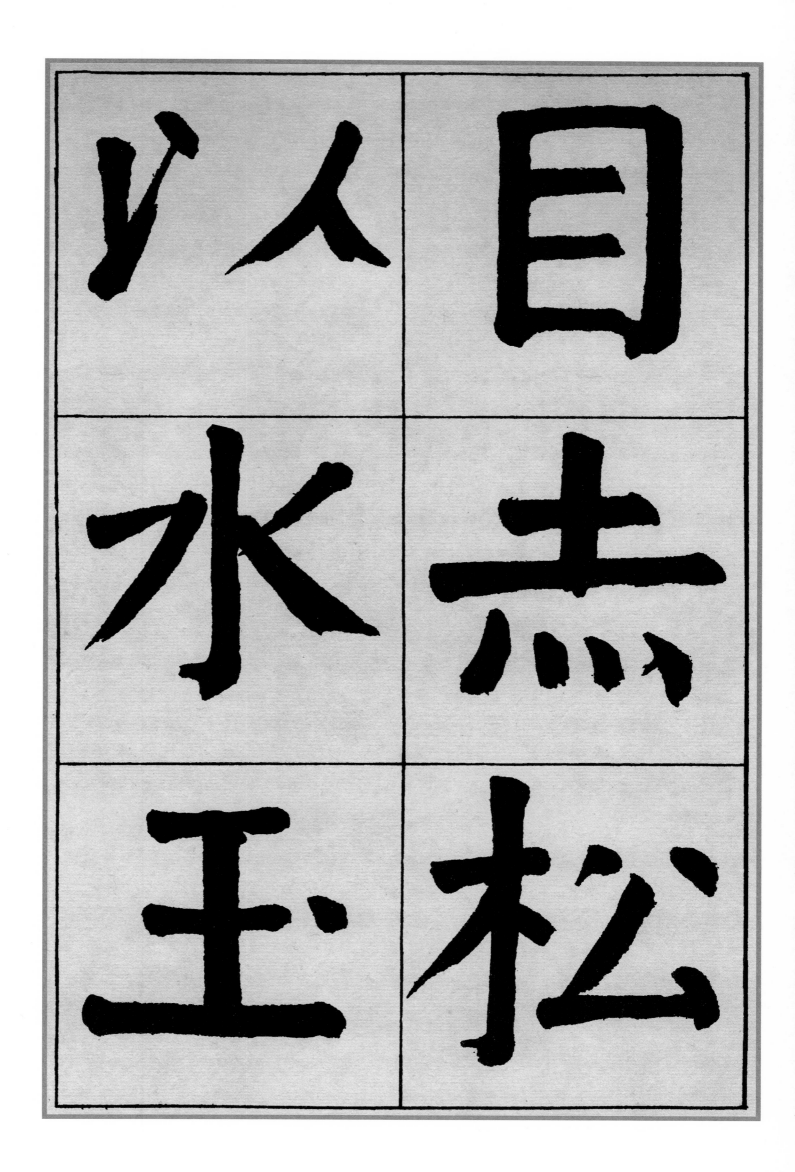

乘
煙
務
光
以
蒲

韭 邛

長 疏

耳 石

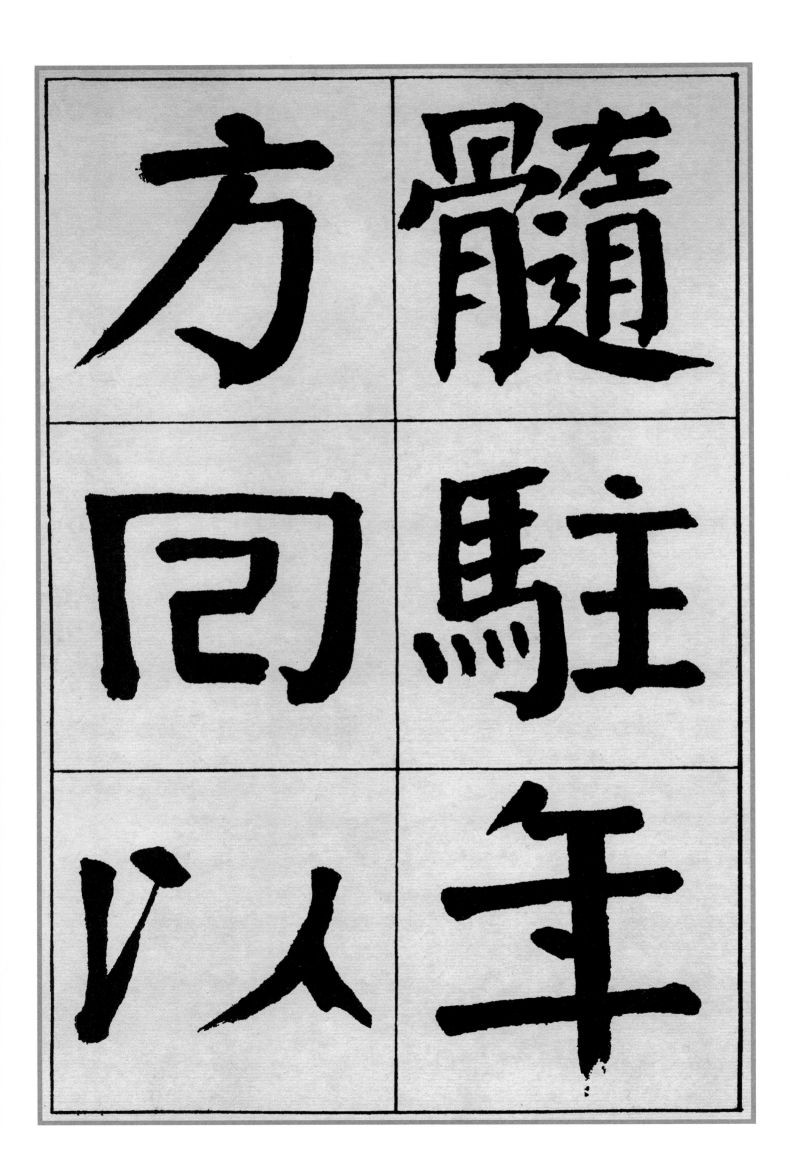

髓駐年。方回以

36

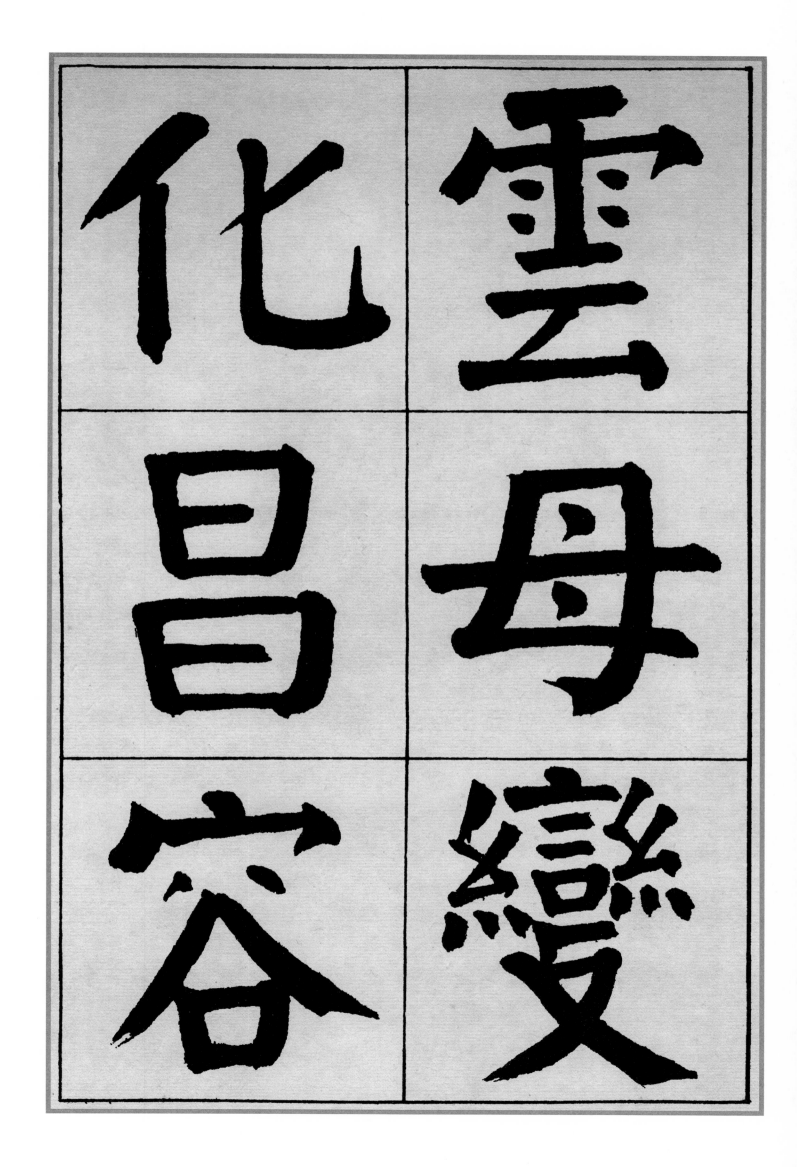

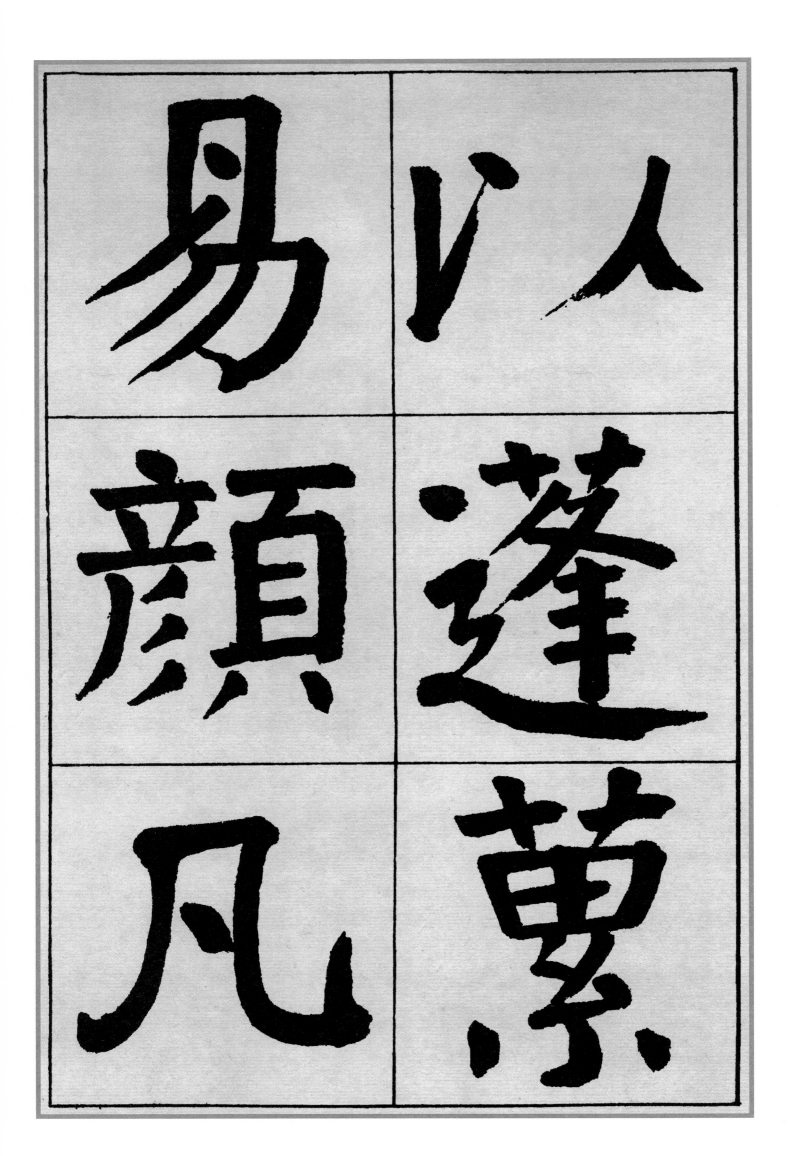

類　若

不　此

可　之

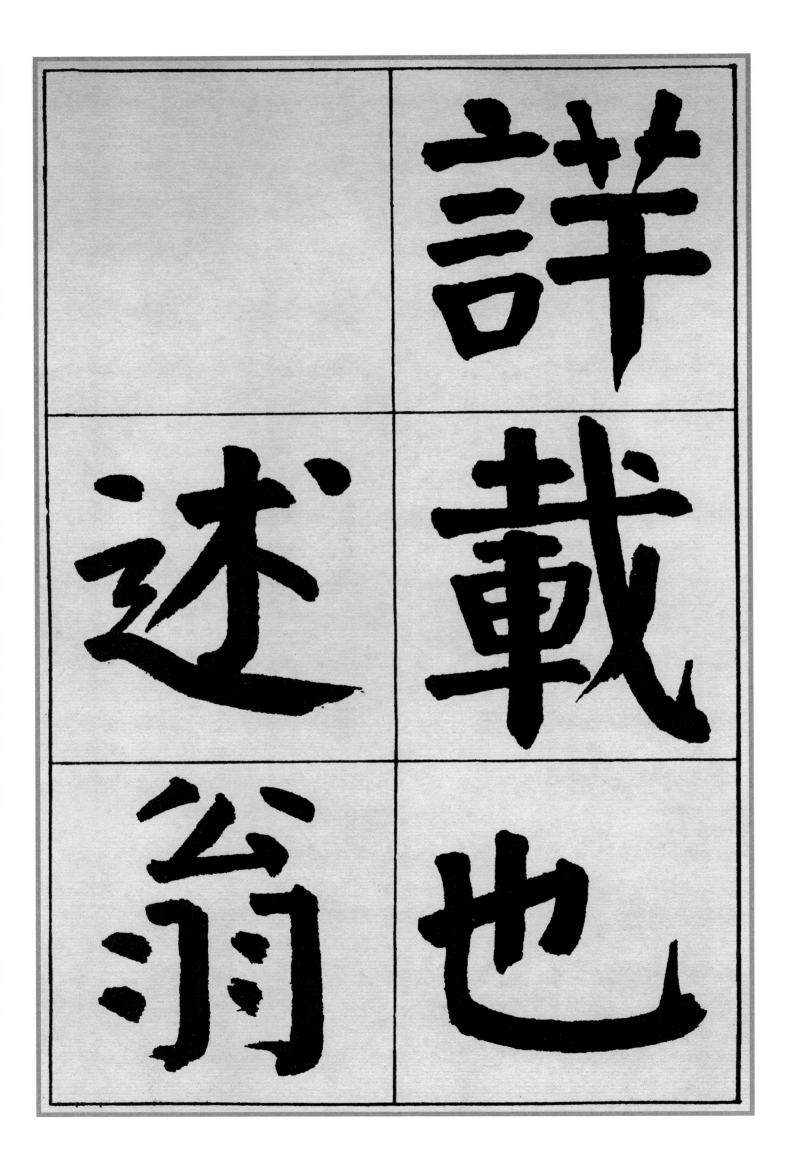

詳載也。述翁

太

親

翁

嫺

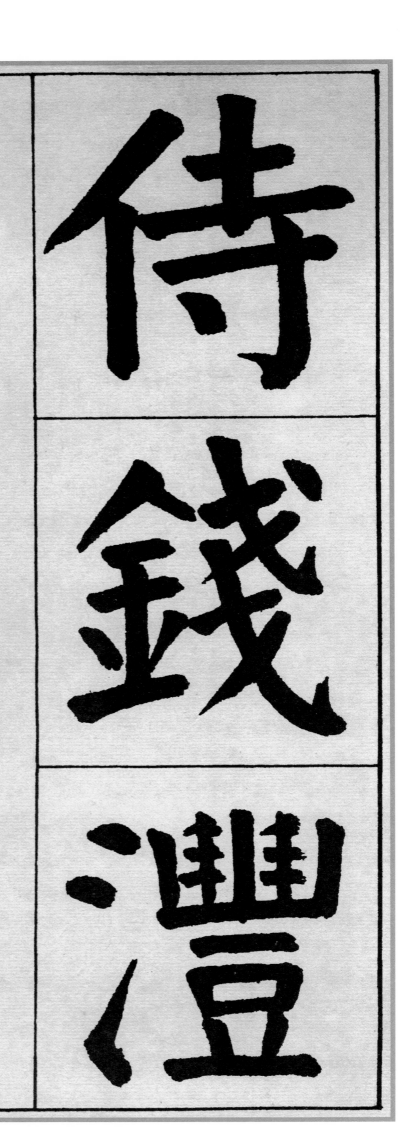